Website: _____

Username: _____

Password: _____

Password: _____

Password: _____

Notes/hint: _____

＊ ✦ ＊ ✦ ＊ ✦ ＊ ✦ ＊

Website: _____

Username: _____

Password: _____

Password: _____

Password: _____

Notes/hint: _____

＊ ✦ ＊ ✦ ＊ ✦ ＊ ✦ ＊

Website: _____

Username: _____

Password: _____

Password: _____

Password: _____

Notes/hint: _____

Website: _____

Username: _____

Password: _____

Password: _____

Password: _____

Notes/hint: _____

* + * + * + * + *

Website: _____

Username: _____

Password: _____

Password: _____

Password: _____

Notes/hint: _____

* + * + * + * + *

Website: _____

Username: _____

Password: _____

Password: _____

Password: _____

Notes/hint: _____

Website: _____

Username: _____

Password: _____

Password: _____

Password: _____

Notes/hint: _____

* ✦ * ✦ * ✦ * ✦ *

Website: _____

Username: _____

Password: _____

Password: _____

Password: _____

Notes/hint: _____

* ✦ * ✦ * ✦ * ✦ *

Website: _____

Username: _____

Password: _____

Password: _____

Password: _____

Notes/hint: _____

Website:

Username:

Password:

Password:

Password:

Notes/hint:

* + * + * + * + *

Website:

Username:

Password:

Password:

Password:

Notes/hint:

* + * + * + * + *

Website:

Username:

Password:

Password:

Password:

Notes/hint:

Website: _____

Username: _____

Password: _____

Password: _____

Password: _____

Notes/hint: _____

* + * + * + * + *

Website: _____

Username: _____

Password: _____

Password: _____

Password: _____

Notes/hint: _____

* + * + * + * + *

Website: _____

Username: _____

Password: _____

Password: _____

Password: _____

Notes/hint: _____

Website: _____

Username: _____

Password: _____

Password: _____

Password: _____

Notes/hint: _____

✦ ✦ ✦ ✦ ✦ ✦ ✦ ✦ ✦

Website: _____

Username: _____

Password: _____

Password: _____

Password: _____

Notes/hint: _____

✦ ✦ ✦ ✦ ✦ ✦ ✦ ✦ ✦

Website: _____

Username: _____

Password: _____

Password: _____

Password: _____

Notes/hint: _____

Website: _____

Username: _____

Password: _____

Password: _____

Password: _____

Notes/hint: _____

* ✦ * ✦ * ✦ * ✦ *

Website: _____

Username: _____

Password: _____

Password: _____

Password: _____

Notes/hint: _____

* ✦ * ✦ * ✦ * ✦ *

Website: _____

Username: _____

Password: _____

Password: _____

Password: _____

Notes/hint: _____

Website: _____ _____

Username: _____

Password: _____

Password: _____

Password: _____

Notes/hint: _____

✳ ✦ ✳ ✦ ✳ ✦ ✳ ✦ ✳

Website: _____

Username: _____

Password: _____

Password: _____

Password: _____

Notes/hint: _____

✳ ✦ ✳ ✦ ✳ ✦ ✳ ✦ ✳

Website: _____

Username: _____ _____

Password: _____

Password: _____

Password: _____

Notes/hint: _____

Website: _____

Username: _____

Password: _____

Password: _____

Password: _____

Notes/hint: _____

* + * + * + * + *

Website: _____

Username: _____

Password: _____

Password: _____

Password: _____

Notes/hint: _____

* + * + * + * + *

Website: _____

Username: _____

Password: _____

Password: _____

Password: _____

Notes/hint: _____

Website: _____

Username: _____

Password: _____

Password: _____

Password: _____

Notes/hint: _____

✦ ✦ ✦ ✦ ✦ ✦ ✦ ✦

Website: _____

Username: _____

Password: _____

Password: _____

Password: _____

Notes/hint: _____

✦ ✦ ✦ ✦ ✦ ✦ ✦ ✦

Website: _____

Username: _____

Password: _____

Password: _____

Password: _____

Notes/hint: _____

Website: _____

Username: _____

Password: _____

Password: _____

Password: _____

Notes/hint: _____

* + * + * + * + *

Website: _____

Username: _____

Password: _____

Password: _____

Password: _____

Notes/hint: _____

* + * + * + * + *

Website: _____

Username: _____

Password: _____

Password: _____

Password: _____

Notes/hint: _____

Website: _____

Username: _____

Password: _____

Password: _____

Password: _____

Notes/hint: _____

✦ ✦ ✦ ✦ ✦ ✦ ✦ ✦ ✦

Website: _____

Username: _____

Password: _____

Password: _____

Password: _____

Notes/hint: _____

✦ ✦ ✦ ✦ ✦ ✦ ✦ ✦ ✦

Website: _____

Username: _____

Password: _____

Password: _____

Password: _____

Notes/hint: _____

Website: _____

Username: _____

Password: _____

Password: _____

Password: _____

Notes/hint: _____

* + * + * + * + *

Website: _____

Username: _____

Password: _____

Password: _____

Password: _____

Notes/hint: _____

* + * + * + * + *

Website: _____

Username: _____

Password: _____

Password: _____

Password: _____

Notes/hint: _____

Website: _____

Username: _____

Password: _____

Password: _____

Password: _____

Notes/hint: _____

✦ ✛ ✦ ✦ ✦ ✛ ✦ ✛ ✦

Website: _____

Username: _____

Password: _____

Password: _____

Password: _____

Notes/hint: _____

✦ ✛ ✦ ✦ ✦ ✛ ✦ ✛ ✦

Website: _____

Username: _____

Password: _____

Password: _____

Password: _____

Notes/hint: _____

Website:

Username:

Password:

Password:

Password:

Notes/hint:

Website:

Username:

Password:

Password:

Password:

Notes/hint:

Website:

Username:

Password:

Password:

Password:

Notes/hint:

Website: _____

Username: _____

Password: _____

Password: _____

Password: _____

Notes/hint: _____

* + * + * + * + *

Website: _____

Username: _____

Password: _____

Password: _____

Password: _____

Notes/hint: _____

* + * + * + * + *

Website: _____

Username: _____

Password: _____

Password: _____

Password: _____

Notes/hint: _____

Website: _____

Username: _____

Password: _____

Password: _____

Password: _____

Notes/hint: _____

✳ ✦ ✳ ✦ ✳ ✦ ✳ ✦ ✳

Website: _____

Username: _____

Password: _____

Password: _____

Password: _____

Notes/hint: _____

✳ ✦ ✳ ✦ ✳ ✦ ✳ ✦ ✳

Website: _____

Username: _____

Password: _____

Password: _____

Password: _____

Notes/hint: _____

Website:

Username:

Password:

Password:

Password:

Notes/hint:

* + * + * + * + *

Website:

Username:

Password:

Password:

Password:

Notes/hint:

* + * + * + * + *

Website:

Username:

Password:

Password:

Password:

Notes/hint:

Website: _____

Username: _____

Password: _____

Password: _____

Password: _____

Notes/hint: _____

* + * + * + * + *

Website: _____

Username: _____

Password: _____

Password: _____

Password: _____

Notes/hint: _____

* + * + * + * + *

Website: _____

Username: _____

Password: _____

Password: _____

Password: _____

Notes/hint: _____

Website: _____

Username: _____

Password: _____

Password: _____

Password: _____

Notes/hint: _____

* + * + * + * + *

Website: _____

Username: _____

Password: _____

Password: _____

Password: _____

Notes/hint: _____

* + * + * + * + *

Website: _____

Username: _____

Password: _____

Password: _____

Password: _____

Notes/hint: _____

Website: _____

Username: _____

Password: _____

Password: _____

Password: _____

Notes/hint: _____

Website: _____

Username: _____

Password: _____

Password: _____

Password: _____

Notes/hint: _____

Website: _____

Username: _____

Password: _____

Password: _____

Password: _____

Notes/hint: _____

Website: _____

Username: _____

Password: _____

Password: _____

Password: _____

Notes/hint: _____

＊ ＋ ＊ ＋ ＊ ＋ ＊ ＋ ＊

Website: _____

Username: _____

Password: _____

Password: _____

Password: _____

Notes/hint: _____

＊ ＋ ＊ ＋ ＊ ＋ ＊ ＋ ＊

Website: _____

Username: _____

Password: _____

Password: _____

Password: _____

Notes/hint: _____

Website:

Username:

Password:

Password:

Password:

Notes/hint:

Website:

Username:

Password:

Password:

Password:

Notes/hint:

Website:

Username:

Password:

Password:

Password:

Notes/hint:

Website: _____

Username: _____

Password: _____

Password: _____

Password: _____

Notes/hint: _____

＊ ＋ ＊ ＋ ＊ ＋ ＊ ＋ ＊

Website: _____

Username: _____

Password: _____

Password: _____

Password: _____

Notes/hint: _____

＊ ＋ ＊ ＋ ＊ ＋ ＊ ＋ ＊

Website: _____

Username: _____

Password: _____

Password: _____

Password: _____

Notes/hint: _____

Website: _____

Username: _____

Password: _____

Password: _____

Password: _____

Notes/hint: _____

* + * + * + * + *

Website: _____

Username: _____

Password: _____

Password: _____

Password: _____

Notes/hint: _____

* + * + * + * + *

Website: _____

Username: _____

Password: _____

Password: _____

Password: _____

Notes/hint: _____

Website:

Username:

Password:

Password:

Password:

Notes/hint:

✦ ✦ ✦ ✦ ✦ ✦ ✦ ✦ ✦

Website:

Username:

Password:

Password:

Password:

Notes/hint:

✦ ✦ ✦ ✦ ✦ ✦ ✦ ✦ ✦

Website:

Username:

Password:

Password:

Password:

Notes/hint:

Website: _____

Username: _____

Password: _____

Password: _____

Password: _____

Notes/hint: _____

Website: _____

Username: _____

Password: _____

Password: _____

Password: _____

Notes/hint: _____

Website: _____

Username: _____

Password: _____

Password: _____

Password: _____

Notes/hint: _____

Website: _____

Username: _____

Password: _____

Password: _____

Password: _____

Notes/hint: _____

* + * + * + * + *

Website: _____

Username: _____

Password: _____

Password: _____

Password: _____

Notes/hint: _____

* + * + * + * + *

Website: _____

Username: _____

Password: _____

Password: _____

Password: _____

Notes/hint: _____

Website: _____

Username: _____

Password: _____

Password: _____

Password: _____

Notes/hint: _____

✳ ✦ ✳ ✦ ✳ ✦ ✳ ✦ ✳

Website: _____

Username: _____

Password: _____

Password: _____

Password: _____

Notes/hint: _____

✳ ✦ ✳ ✦ ✳ ✦ ✳ ✦ ✳

Website: _____

Username: _____

Password: _____

Password: _____

Password: _____

Notes/hint: _____

Website:

Username:

Password:

Password:

Password:

Notes/hint:

＊ ✦ ＊ ✦ ＊ ✦ ＊ ✦ ＊

Website:

Username:

Password:

Password:

Password:

Notes/hint:

＊ ✦ ＊ ✦ ＊ ✦ ＊ ✦ ＊

Website:

Username:

Password:

Password:

Password:

Notes/hint:

Website: _____

Username: _____

Password: _____

Password: _____

Password: _____

Notes/hint: _____

* + * + * + * + *

Website: _____

Username: _____

Password: _____

Password: _____

Password: _____

Notes/hint: _____

* + * + * + * + *

Website: _____

Username: _____

Password: _____

Password: _____

Password: _____

Notes/hint: _____

Website: _____

Username: _____

Password: _____

Password: _____

Password: _____

Notes/hint: _____

＊ ＋ ＊ ＋ ＊ ＋ ＊ ＋ ＊

Website: _____

Username: _____

Password: _____

Password: _____

Password: _____

Notes/hint: _____

＊ ＋ ＊ ＋ ＊ ＋ ＊ ＋ ＊

Website: _____

Username: _____

Password: _____

Password: _____

Password: _____

Notes/hint: _____

Website: _____

Username: _____

Password: _____

Password: _____

Password: _____

Notes/hint: _____

Website: _____

Username: _____

Password: _____

Password: _____

Password: _____

Notes/hint: _____

Website: _____

Username: _____

Password: _____

Password: _____

Password: _____

Notes/hint: _____

Website:

Username:

Password:

Password:

Password:

Notes/hint:

＊ ✦ ＊ ✦ ＊ ✦ ＊ ✦ ＊

Website:

Username:

Password:

Password:

Password:

Notes/hint:

＊ ✦ ＊ ✦ ＊ ✦ ＊ ✦ ＊

Website:

Username:

Password:

Password:

Password:

Notes/hint:

Website: _____

Username: _____

Password: _____

Password: _____

Password: _____

Notes/hint: _____

* + * + * + * + *

Website: _____

Username: _____

Password: _____

Password: _____

Password: _____

Notes/hint: _____

* + * + * + * + *

Website: _____

Username: _____

Password: _____

Password: _____

Password: _____

Notes/hint: _____

Website: _____

Username: _____

Password: _____

Password: _____

Password: _____

Notes/hint: _____

* + * ⁎ * + * + *

Website: _____

Username: _____

Password: _____

Password: _____

Password: _____

Notes/hint: _____

* + * ⁎ * + * + *

Website: _____

Username: _____

Password: _____

Password: _____

Password: _____

Notes/hint: _____

Website: _____

Username: _____

Password: _____

Password: _____

Password: _____

Notes/hint: _____

* + * + * + * + *

Website: _____

Username: _____

Password: _____

Password: _____

Password: _____

Notes/hint: _____

* + * + * + * + *

Website: _____

Username: _____

Password: _____

Password: _____

Password: _____

Notes/hint: _____

Website: _____

Username: _____

Password: _____

Password: _____

Password: _____

Notes/hint: _____

* + * + * + * + *

Website: _____

Username: _____

Password: _____

Password: _____

Password: _____

Notes/hint: _____

* + * + * + * + *

Website: _____

Username: _____

Password: _____

Password: _____

Password: _____

Notes/hint: _____

Website:

Username:

Password:

Password:

Password:

Notes/hint:

Website:

Username:

Password:

Password:

Password:

Notes/hint:

Website:

Username:

Password:

Password:

Password:

Notes/hint:

Website: _____

Username: _____

Password: _____

Password: _____

Password: _____

Notes/hint: _____

* ✦ * ✦ * ✦ * ✦ *

Website: _____

Username: _____

Password: _____

Password: _____

Password: _____

Notes/hint: _____

* ✦ * ✦ * ✦ * ✦ *

Website: _____

Username: _____

Password: _____

Password: _____

Password: _____

Notes/hint: _____

Website: _____

Username: _____

Password: _____

Password: _____

Password: _____

Notes/hint: _____

* ✦ * ✦ * ✦ * ✦ *

Website: _____

Username: _____

Password: _____

Password: _____

Password: _____

Notes/hint: _____

* ✦ * ✦ * ✦ * ✦ *

Website: _____

Username: _____

Password: _____

Password: _____

Password: _____

Notes/hint: _____

Website: _____

Username: _____

Password: _____

Password: _____

Password: _____

Notes/hint: _____

＊ ✦ ＊ ✦ ＊ ✦ ＊ ✦ ＊

Website: _____

Username: _____

Password: _____

Password: _____

Password: _____

Notes/hint: _____

＊ ✦ ＊ ✦ ＊ ✦ ＊ ✦ ＊

Website: _____

Username: _____

Password: _____

Password: _____

Password: _____

Notes/hint: _____

🔒 Website: _____

Username: _____

Password: _____

Password: _____

Password: _____

Notes/hint: _____

✦ ✦ ✦ ✦ ✦ ✦ ✦ ✦ ✦

🔒 Website: _____

Username: _____

Password: _____

Password: _____

Password: _____

Notes/hint: _____

✦ ✦ ✦ ✦ ✦ ✦ ✦ ✦ ✦

🔒 Website: _____

Username: _____

Password: _____

Password: _____

Password: _____

Notes/hint: _____

Website: _____

Username: _____

Password: _____

Password: _____

Password: _____

Notes/hint: _____

$$* \stackrel{+}{} * \stackrel{.}{} * \stackrel{+}{} * \stackrel{.}{} *$$

Website: _____

Username: _____

Password: _____

Password: _____

Password: _____

Notes/hint: _____

$$* \stackrel{+}{} * \stackrel{.}{} * \stackrel{+}{} * \stackrel{.}{} *$$

Website: _____

Username: _____

Password: _____

Password: _____

Password: _____

Notes/hint: _____

Website: _____

Username: _____

Password: _____

Password: _____

Password: _____

Notes/hint: _____

＊ ✛ ＊ ✛ ＊ ✛ ＊ ✛ ＊

Website: _____

Username: _____

Password: _____

Password: _____

Password: _____

Notes/hint: _____

＊ ✛ ＊ ✛ ＊ ✛ ＊ ✛ ＊

Website: _____

Username: _____

Password: _____

Password: _____

Password: _____

Notes/hint: _____

Website: _____

Username: _____

Password: _____

Password: _____

Password: _____

Notes/hint: _____

* + * + * + * + *

Website: _____

Username: _____

Password: _____

Password: _____

Password: _____

Notes/hint: _____

* + * + * + * + *

Website: _____

Username: _____

Password: _____

Password: _____

Password: _____

Notes/hint: _____

Website:

Username:

Password:

Password:

Password:

Notes/hint:

* \+ * \+ * \+ * \+ *

Website:

Username:

Password:

Password:

Password:

Notes/hint:

* \+ * \+ * \+ * \+ *

Website:

Username:

Password:

Password:

Password:

Notes/hint:

Website: _____

Username: _____

Password: _____

Password: _____

Password: _____

Notes/hint: _____

＊ ＋ ＊ ＋ ＊ ＋ ＊ ＋ ＊

Website: _____

Username: _____

Password: _____

Password: _____

Password: _____

Notes/hint: _____

＊ ＋ ＊ ＋ ＊ ＋ ＊ ＋ ＊

Website: _____

Username: _____

Password: _____

Password: _____

Password: _____

Notes/hint: _____

Website: _____

Username: _____

Password: _____

Password: _____

Password: _____

Notes/hint: _____

I
J

* + * + * + * + *

Website: _____

Username: _____

Password: _____

Password: _____

Password: _____

Notes/hint: _____

* + * + * + * + *

Website: _____

Username: _____

Password: _____

Password: _____

Password: _____

Notes/hint: _____

Website: _____

Username: _____

Password: _____

Password: _____

Password: _____

Notes/hint: _____

* + * ⁺ * + * ⁺ *

Website: _____

Username: _____

Password: _____

Password: _____

Password: _____

Notes/hint: _____

* + * ⁺ * + * ⁺ *

Website: _____

Username: _____

Password: _____

Password: _____

Password: _____

Notes/hint: _____

Website: _____
Username: _____
Password: _____
Password: _____
Password: _____
Notes/hint: _____

Website: _____
Username: _____
Password: _____
Password: _____
Password: _____
Notes/hint: _____

Website: _____
Username: _____
Password: _____
Password: _____
Password: _____
Notes/hint: _____

Website: _____

Username: _____

Password: _____

Password: _____

Password: _____

Notes/hint: _____

✳ ✦ ✳ ✦ ✳ ✦ ✳ ✦ ✳

Website: _____

Username: _____

Password: _____

Password: _____

Password: _____

Notes/hint: _____

✳ ✦ ✳ ✦ ✳ ✦ ✳ ✦ ✳

Website: _____

Username: _____

Password: _____

Password: _____

Password: _____

Notes/hint: _____

Website: _____

Username: _____

Password: _____

Password: _____

Password: _____

Notes/hint: _____

Website: _____

Username: _____

Password: _____

Password: _____

Password: _____

Notes/hint: _____

Website: _____

Username: _____

Password: _____

Password: _____

Password: _____

Notes/hint: _____

Website: _____
Username: _____
Password: _____
Password: _____
Password: _____
Notes/hint: _____

Website: _____
Username: _____
Password: _____
Password: _____
Password: _____
Notes/hint: _____

Website: _____
Username: _____
Password: _____
Password: _____
Password: _____
Notes/hint: _____

Website: _____

Username: _____

Password: _____

Password: _____

Password: _____

Notes/hint: _____

* + * + * + * + * + *

Website: _____

Username: _____

Password: _____

Password: _____

Password: _____

Notes/hint: _____

* + * + * + * + * + *

Website: _____

Username: _____

Password: _____

Password: _____

Password: _____

Notes/hint: _____

🔒 Website: _____

Username: _____ _____

Password: _____

Password: _____

Password: _____

Notes/hint: _____

✦ ✦ ✦ ✦ ✦ ✦ ✦ ✦ ✦

🔒 Website: _____

Username: _____

Password: _____

Password: _____

Password: _____

Notes/hint: _____

✦ ✦ ✦ ✦ ✦ ✦ ✦ ✦ ✦

🔒 Website: _____

Username: _____

Password: _____

Password: _____

Password: _____

Notes/hint: _____

Website: _____

Username: _____

Password: _____

Password: _____

Password: _____

Notes/hint: _____

✦ ✦ ✦ ✦ ✦ ✦ ✦

Website: _____

Username: _____

Password: _____

Password: _____

Password: _____

Notes/hint: _____

✦ ✦ ✦ ✦ ✦ ✦ ✦

Website: _____

Username: _____

Password: _____

Password: _____

Password: _____

Notes/hint: _____

Website:

Username:

Password:

Password:

Password:

Notes/hint:

* + * + * + * + *

Website:

Username:

Password:

Password:

Password:

Notes/hint:

* + * + * + * + *

Website:

Username:

Password:

Password:

Password:

Notes/hint:

Website: _____

Username: _____

Password: _____

Password: _____

Password: _____

Notes/hint: _____

* + * + * + * + *

Website: _____

Username: _____

Password: _____

Password: _____

Password: _____

Notes/hint: _____

* + * + * + * + *

Website: _____

Username: _____

Password: _____

Password: _____

Password: _____

Notes/hint: _____

Website: _____

Username: _____

Password: _____

Password: _____

Password: _____

Notes/hint: _____

* + * + * + * + *

Website: _____

Username: _____

Password: _____

Password: _____

Password: _____

Notes/hint: _____

* + * + * + * + *

Website: _____

Username: _____

Password: _____

Password: _____

Password: _____

Notes/hint: _____

Website: _____

Username: _____

Password: _____

Password: _____

Password: _____

Notes/hint: _____

* + * + * + * + *

Website: _____

Username: _____

Password: _____

Password: _____

Password: _____

Notes/hint: _____

K
L

* + * + * + * + *

Website: _____

Username: _____

Password: _____

Password: _____

Password: _____

Notes/hint: _____

Website:

Username:

Password:

Password:

Password:

Notes/hint:

* + * + * + * + *

Website:

Username:

Password:

Password:

Password:

Notes/hint:

* + * + * + * + *

Website:

Username:

Password:

Password:

Password:

Notes/hint:

Website: _____

Username: _____

Password: _____

Password: _____

Password: _____

Notes/hint: _____

* + * + * + * + *

Website: _____

Username: _____

Password: _____

Password: _____

Password: _____

Notes/hint: _____

* + * + * + * + *

Website: _____

Username: _____

Password: _____

Password: _____

Password: _____

Notes/hint: _____

Website: _____

Username: _____

Password: _____

Password: _____

Password: _____

Notes/hint: _____

✦ ✦ ✦ ✦ ✦ ✦ ✦ ✦ ✦

Website: _____

Username: _____

Password: _____

Password: _____

Password: _____

Notes/hint: _____

✦ ✦ ✦ ✦ ✦ ✦ ✦ ✦ ✦

Website: _____

Username: _____

Password: _____

Password: _____

Password: _____

Notes/hint: _____

Website:

Username:

Password:

Password:

Password:

Notes/hint:

* * * * * * * * *

Website:

Username:

Password:

Password:

Password:

Notes/hint:

* * * * * * * * *

Website:

Username:

Password:

Password:

Password:

Notes/hint:

Website: _____

Username: _____

Password: _____

Password: _____

Password: _____

Notes/hint: _____

* + * + * + * + *

Website: _____

Username: _____

Password: _____

Password: _____

Password: _____

Notes/hint: _____

* + * + * + * + *

Website: _____

Username: _____

Password: _____

Password: _____

Password: _____

Notes/hint: _____

Website: _____

Username: _____

Password: _____

Password: _____

Password: _____

Notes/hint: _____

Website: _____

Username: _____

Password: _____

Password: _____

Password: _____

Notes/hint: _____

Website: _____

Username: _____

Password: _____

Password: _____

Password: _____

Notes/hint: _____

Website: _____

Username: _____

Password: _____

Password: _____

Password: _____

Notes/hint: _____

✦ ✦ ✦ ✦ ✦ ✦ ✦ ✦ ✦

Website: _____

Username: _____

Password: _____

Password: _____

Password: _____

Notes/hint: _____

✦ ✦ ✦ ✦ ✦ ✦ ✦ ✦ ✦

Website: _____

Username: _____

Password: _____

Password: _____

Password: _____

Notes/hint: _____

Website: _____

Username: _____

Password: _____

Password: _____

Password: _____

Notes/hint: _____

Website: _____

Username: _____

Password: _____

Password: _____

Password: _____

Notes/hint: _____

Website: _____

Username: _____

Password: _____

Password: _____

Password: _____

Notes/hint: _____

Website: _____

Username: _____

Password: _____

Password: _____

Password: _____

Notes/hint: _____

* + * + * + * + *

Website: _____

Username: _____

Password: _____

Password: _____

Password: _____

Notes/hint: _____

* + * + * + * + *

Website: _____

Username: _____

Password: _____

Password: _____

Password: _____

Notes/hint: _____

Website: _____

Username: _____

Password: _____

Password: _____

Password: _____

Notes/hint: _____

* + * + * + * + *

Website: _____

Username: _____

Password: _____

Password: _____

Password: _____

Notes/hint: _____

* + * + * + * + *

Website: _____

Username: _____

Password: _____

Password: _____

Password: _____

Notes/hint: _____

Website: _____

Username: _____

Password: _____

Password: _____

Password: _____

Notes/hint: _____

* + * + * + * + *

Website: _____

Username: _____

Password: _____

Password: _____

Password: _____

Notes/hint: _____

* + * + * + * + *

Website: _____

Username: _____

Password: _____

Password: _____

Password: _____

Notes/hint: _____

Website: _____

Username: _____

Password: _____

Password: _____

Password: _____

Notes/hint: _____

* + * + * + * + *

Website: _____

Username: _____

Password: _____

Password: _____

Password: _____

Notes/hint: _____

* + * + * + * + *

Website: _____

Username: _____

Password: _____

Password: _____

Password: _____

Notes/hint: _____

Website:

Username:

Password:

Password:

Password:

Notes/hint:

* + * * * + * + *

Website:

Username:

Password:

Password:

Password:

Notes/hint:

* + * * * + * + *

Website:

Username:

Password:

Password:

Password:

Notes/hint:

Website: _____

Username: _____

Password: _____

Password: _____

Password: _____

Notes/hint: _____

* + * + * + * + *

Website: _____

Username: _____

Password: _____

Password: _____

Password: _____

Notes/hint: _____

* + * + * + * + *

Website: _____

Username: _____

Password: _____

Password: _____

Password: _____

Notes/hint: _____

Website: _____
Username: _____
Password: _____
Password: _____
Password: _____
Notes/hint: _____

* + * + * + * + *

Website: _____
Username: _____
Password: _____
Password: _____
Password: _____
Notes/hint: _____

* + * + * + * + *

Website: _____
Username: _____
Password: _____
Password: _____
Password: _____
Notes/hint: _____

Website: _____

Username: _____

Password: _____

Password: _____

Password: _____

Notes/hint: _____

* + * + * + * + *

Website: _____

Username: _____

Password: _____

Password: _____

Password: _____

Notes/hint: _____

* + * + * + * + *

Website: _____

Username: _____

Password: _____

Password: _____

Password: _____

Notes/hint: _____

Website: _____

Username: _____

Password: _____

Password: _____

Password: _____

Notes/hint: _____

* + * + * + * + *

Website: _____

Username: _____

Password: _____

Password: _____

Password: _____

Notes/hint: _____

* + * + * + * + *

Website: _____

Username: _____

Password: _____

Password: _____

Password: _____

Notes/hint: _____

Website: _____

Username: _____

Password: _____

Password: _____

Password: _____

Notes/hint: _____

* ✦ * ✦ * ✦ * ✦ *

Website: _____

Username: _____

Password: _____

Password: _____

Password: _____

Notes/hint: _____

* ✦ * ✦ * ✦ * ✦ *

Website: _____

Username: _____

Password: _____

Password: _____

Password: _____

Notes/hint: _____

Website: _____

Username: _____

Password: _____

Password: _____

Password: _____

Notes/hint: _____

✦ ✦ ✦ ✦ ✦ ✦ ✦ ✦ ✦

Website: _____

Username: _____

Password: _____

Password: _____

Password: _____

Notes/hint: _____

✦ ✦ ✦ ✦ ✦ ✦ ✦ ✦ ✦

Website: _____

Username: _____

Password: _____

Password: _____

Password: _____

Notes/hint: _____

Website: _____

Username: _____

Password: _____

Password: _____

Password: _____

Notes/hint: _____

＊ ✛ ＊ ✦ ＊ ✛ ＊ ✦ ＊

Website: _____

Username: _____

Password: _____

Password: _____

Password: _____

Notes/hint: _____

＊ ✛ ＊ ✦ ＊ ✛ ＊ ✦ ＊

Website: _____

Username: _____

Password: _____

Password: _____

Password: _____

Notes/hint: _____

Website: _____

Username: _____

Password: _____

Password: _____

Password: _____

Notes/hint: _____

* + * ⁺ * ⁺ * + *

Website: _____

Username: _____

Password: _____

Password: _____

Password: _____

Notes/hint: _____

* + * ⁺ * ⁺ * + *

Website: _____

Username: _____

Password: _____

Password: _____

Password: _____

Notes/hint: _____

Website: _____

Username: _____

Password: _____

Password: _____

Password: _____

Notes/hint: _____

* ✦ * ✦ * ✦ * ✦ *

Website: _____

Username: _____

Password: _____

Password: _____

Password: _____

Notes/hint: _____

* ✦ * ✦ * ✦ * ✦ *

Website: _____

Username: _____

Password: _____

Password: _____

Password: _____

Notes/hint: _____

Website:

Username:

Password:

Password:

Password:

Notes/hint:

* + * + * + * + *

Website:

Username:

Password:

Password:

Password:

Notes/hint:

* + * + * + * + *

Website:

Username:

Password:

Password:

Password:

Notes/hint:

Website: _____

Username: _____

Password: _____

Password: _____

Password: _____

Notes/hint: _____

Website: _____

Username: _____

Password: _____

Password: _____

Password: _____

Notes/hint: _____

Website: _____

Username: _____

Password: _____

Password: _____

Password: _____

Notes/hint: _____

Website:

Username:

Password:

Password:

Password:

Notes/hint:

✳ ✦ ✳ ✦ ✳ ✦ ✳ ✦ ✳

Website:

Username:

Password:

Password:

Password:

Notes/hint:

✳ ✦ ✳ ✦ ✳ ✦ ✳ ✦ ✳

Website:

Username:

Password:

Password:

Password:

Notes/hint:

Website:

Username:

Password:

Password:

Password:

Notes/hint:

＊ ＊ ＊ ＊ ＊ ＊ ＊ ＊ ＊

Website:

Username:

Password:

Password:

Password:

Notes/hint:

＊ ＊ ＊ ＊ ＊ ＊ ＊ ＊ ＊

Website:

Username:

Password:

Password:

Password:

Notes/hint:

Website: _____

Username: _____

Password: _____

Password: _____

Password: _____

Notes/hint: _____

* + * + * + * + *

Website: _____

Username: _____

Password: _____

Password: _____

Password: _____

Notes/hint: _____

* + * + * + * + *

Website: _____

Username: _____

Password: _____

Password: _____

Password: _____

Notes/hint: _____

Website: _____

Username: _____

Password: _____

Password: _____

Password: _____

Notes/hint: _____

✳ ✦ ✳ ✦ ✳ ✦ ✳ ✦ ✳

Website: _____

Username: _____

Password: _____

Password: _____

Password: _____

Notes/hint: _____

✳ ✦ ✳ ✦ ✳ ✦ ✳ ✦ ✳

Website: _____

Username: _____

Password: _____

Password: _____

Password: _____

Notes/hint: _____

Website: _____

Username: _____

Password: _____

Password: _____

Password: _____

Notes/hint: _____

* ✦ * ✦ * ✦ * ✦ *

Website: _____

Username: _____

Password: _____

Password: _____

Password: _____

Notes/hint: _____

* ✦ * ✦ * ✦ * ✦ *

Website: _____

Username: _____

Password: _____

Password: _____

Password: _____

Notes/hint: _____

Website: _____

Username: _____

Password: _____

Password: _____

Password: _____

Notes/hint: _____

✦ ✦ ✦ ✦ ✦ ✦ ✦ ✦

Website: _____

Username: _____

Password: _____

Password: _____

Password: _____

Notes/hint: _____

✦ ✦ ✦ ✦ ✦ ✦ ✦ ✦

Website: _____

Username: _____

Password: _____

Password: _____

Password: _____

Notes/hint: _____

Website: _____

Username: _____

Password: _____

Password: _____

Password: _____

Notes/hint: _____

* + * + * + * + *

Website: _____

Username: _____

Password: _____

Password: _____

Password: _____

Notes/hint: _____

* + * + * + * + *

Website: _____

Username: _____

Password: _____

Password: _____

Password: _____

Notes/hint: _____

Website: _____

Username: _____

Password: _____

Password: _____

Password: _____

Notes/hint: _____

* + * + * + * + *

Website: _____

Username: _____

Password: _____

Password: _____

Password: _____

Notes/hint: _____

* + * + * + * + *

Website: _____

Username: _____

Password: _____

Password: _____

Password: _____

Notes/hint: _____

Website: _____

Username: _____

Password: _____

Password: _____

Password: _____

Notes/hint: _____

* + * + * + * + *

Website: _____

Username: _____

Password: _____

Password: _____

Password: _____

Notes/hint: _____

* + * + * + * + *

Website: _____

Username: _____

Password: _____

Password: _____

Password: _____

Notes/hint: _____

Website:

Username:

Password:

Password:

Password:

Notes/hint:

Website:

Username:

Password:

Password:

Password:

Notes/hint:

Website:

Username:

Password:

Password:

Password:

Notes/hint:

Website: _____

Username: _____

Password: _____

Password: _____

Password: _____

Notes/hint: _____

* + * + * + * + *

Website: _____

Username: _____

Password: _____

Password: _____

Password: _____

Notes/hint: _____

* + * + * + * + *

Website: _____

Username: _____

Password: _____

Password: _____

Password: _____

Notes/hint: _____

Website: _____

Username: _____

Password: _____

Password: _____

Password: _____

Notes/hint: _____

* + * ⁺ * + * ⁺ *

Website: _____

Username: _____

Password: _____

Password: _____

Password: _____

Notes/hint: _____

Q
R

* + * ⁺ * + * ⁺ *

Website: _____

Username: _____

Password: _____

Password: _____

Password: _____

Notes/hint: _____

Website:

Username:

Password:

Password:

Password:

Notes/hint:

* + * + * + * + * + *

Website:

Username:

Password:

Password:

Password:

Notes/hint:

* + * + * + * + * + *

Website:

Username:

Password:

Password:

Password:

Notes/hint:

Website: _____

Username: _____

Password: _____

Password: _____

Password: _____

Notes/hint: _____

* ✦ * ✦ * ✦ * ✦ * ✦ *

Website: _____

Username: _____

Password: _____

Password: _____

Password: _____

Notes/hint: _____

* ✦ * ✦ * ✦ * ✦ * ✦ *

Website: _____

Username: _____

Password: _____

Password: _____

Password: _____

Notes/hint: _____

Website: _____

Username: _____

Password: _____

Password: _____

Password: _____

Notes/hint: _____

* + * + * + * + *

Website: _____

Username: _____

Password: _____

Password: _____

Password: _____

Notes/hint: _____

* + * + * + * + *

Website: _____

Username: _____

Password: _____

Password: _____

Password: _____

Notes/hint: _____

Website: _____

Username: _____

Password: _____

Password: _____

Password: _____

Notes/hint: _____

* + * + * + * + *

Website: _____

Username: _____

Password: _____

Password: _____

Password: _____

Notes/hint: _____

* + * + * + * + *

Website: _____

Username: _____

Password: _____

Password: _____

Password: _____

Notes/hint: _____

Website: _____

Username: _____

Password: _____

Password: _____

Password: _____

Notes/hint: _____

* + * + * + * + *

Website: _____

Username: _____

Password: _____

Password: _____

Password: _____

Notes/hint: _____

* + * + * + * + *

Website: _____

Username: _____

Password: _____

Password: _____

Password: _____

Notes/hint: _____

Website: _____

Username: _____

Password: _____

Password: _____

Password: _____

Notes/hint: _____

* + * + * + * + *

Website: _____

Username: _____

Password: _____

Password: _____

Password: _____

Notes/hint: _____

* + * + * + * + *

Website: _____

Username: _____

Password: _____

Password: _____

Password: _____

Notes/hint: _____

Website: _____

Username: _____

Password: _____

Password: _____

Password: _____

Notes/hint: _____

Website: _____

Username: _____

Password: _____

Password: _____

Password: _____

Notes/hint: _____

Website: _____

Username: _____

Password: _____

Password: _____

Password: _____

Notes/hint: _____

Website: _____

Username: _____

Password: _____

Password: _____

Password: _____

Notes/hint: _____

* \+ * \: * \+ * \+ *

Website: _____

Username: _____

Password: _____

Password: _____

Password: _____

Notes/hint: _____

* \+ * \: * \+ * \+ *

Website: _____

Username: _____

Password: _____

Password: _____

Password: _____

Notes/hint: _____

Website: _____

Username: _____

Password: _____

Password: _____

Password: _____

Notes/hint: _____

* + * ‡ * ‡ * ‡ *

Website: _____

Username: _____

Password: _____

Password: _____

Password: _____

Notes/hint: _____

* + * ‡ * ‡ * ‡ *

Website: _____

Username: _____

Password: _____

Password: _____

Password: _____

Notes/hint: _____

Website: _____

Username: _____

Password: _____

Password: _____

Password: _____

Notes/hint: _____

Website: _____

Username: _____

Password: _____

Password: _____

Password: _____

Notes/hint: _____

Website: _____

Username: _____

Password: _____

Password: _____

Password: _____

Notes/hint: _____

Website: _____

Username: _____

Password: _____

Password: _____

Password: _____

Notes/hint: _____

* \+ * \+ * \+ * \+ *

Website: _____

Username: _____

Password: _____

Password: _____

Password: _____

Notes/hint: _____

* \+ * \+ * \+ * \+ *

Website: _____

Username: _____

Password: _____

Password: _____

Password: _____

Notes/hint: _____

Website: _____

Username: _____

Password: _____

Password: _____

Password: _____

Notes/hint: _____

＊ ✦ ＊ ✦ ＊ ✦ ＊ ✦ ＊

Website: _____

Username: _____

Password: _____

Password: _____

Password: _____

Notes/hint: _____

＊ ✦ ＊ ✦ ＊ ✦ ＊ ✦ ＊

Website: _____

Username: _____

Password: _____

Password: _____

Password: _____

Notes/hint: _____

Website: _____

Username: _____

Password: _____

Password: _____

Password: _____

Notes/hint: _____

* + * + * + * + *

Website: _____

Username: _____

Password: _____

Password: _____

Password: _____

Notes/hint: _____

* + * + * + * + *

Website: _____

Username: _____

Password: _____

Password: _____

Password: _____

Notes/hint: _____

ALOHOMORA Website: _____

Username: _____

Password: _____

Password: _____

Password: _____

Notes/hint: _____

* ✦ * ✦ * ✦ * ✦ *

ALOHOMORA Website: _____

Username: _____

Password: _____

Password: _____

Password: _____

Notes/hint: _____

* ✦ * ✦ * ✦ * ✦ *

ALOHOMORA Website: _____

Username: _____

Password: _____

Password: _____

Password: _____

Notes/hint: _____

Website: _____

Username: _____

Password: _____

Password: _____

Password: _____

Notes/hint: _____

* + * + * + * + *

Website: _____

Username: _____

Password: _____

Password: _____

Password: _____

Notes/hint: _____

* + * + * + * + *

Website: _____

Username: _____

Password: _____

Password: _____

Password: _____

Notes/hint: _____

Website: _____

Username: _____

Password: _____

Password: _____

Password: _____

Notes/hint: _____

* + * + * + * + * + *

Website: _____

Username: _____

Password: _____

Password: _____

Password: _____

Notes/hint: _____

* + * + * + * + * + *

Website: _____

Username: _____

Password: _____

Password: _____

Password: _____

Notes/hint: _____

Website: _____

Username: _____

Password: _____

Password: _____

Password: _____

Notes/hint: _____

* + * + * + * + *

Website: _____

Username: _____

Password: _____

Password: _____

Password: _____

Notes/hint: _____

* + * + * + * + *

Website: _____

Username: _____

Password: _____

Password: _____

Password: _____

Notes/hint: _____

Website: _____

Username: _____

Password: _____

Password: _____

Password: _____

Notes/hint: _____

* + * + * + * + *

Website: _____

Username: _____

Password: _____

Password: _____

Password: _____

Notes/hint: _____

* + * + * + * + *

Website: _____

Username: _____

Password: _____

Password: _____

Password: _____

Notes/hint: _____

Website: _____

Username: _____

Password: _____

Password: _____

Password: _____

Notes/hint: _____

* + * + * + * + *

Website: _____

Username: _____

Password: _____

Password: _____

Password: _____

Notes/hint: _____

* + * + * + * + *

Website: _____

Username: _____

Password: _____

Password: _____

Password: _____

Notes/hint: _____

Website: _____

Username: _____

Password: _____

Password: _____

Password: _____

Notes/hint: _____

* + * + * + * + *

Website: _____

Username: _____

Password: _____

Password: _____

Password: _____

Notes/hint: _____

* + * + * + * + *

Website: _____

Username: _____

Password: _____

Password: _____

Password: _____

Notes/hint: _____

Website: _____

Username: _____

Password: _____

Password: _____

Password: _____

Notes/hint: _____

＊ ＋ ＊ ＋ ＊ ＋ ＊ ＋ ＊

Website: _____

Username: _____

Password: _____

Password: _____

Password: _____

Notes/hint: _____

＊ ＋ ＊ ＋ ＊ ＋ ＊ ＋ ＊

Website: _____

Username: _____

Password: _____

Password: _____

Password: _____

Notes/hint: _____

Website: _____

Username: _____

Password: _____

Password: _____

Password: _____

Notes/hint: _____

✦ ✦ ✦ ✦ ✦ ✦ ✦ ✦ ✦

Website: _____

Username: _____

Password: _____

Password: _____

Password: _____

Notes/hint: _____

✦ ✦ ✦ ✦ ✦ ✦ ✦ ✦ ✦

Website: _____

Username: _____

Password: _____

Password: _____

Password: _____

Notes/hint: _____

Website: _____

Username: _____

Password: _____

Password: _____

Password: _____

Notes/hint: _____

* + * + * + * + *

Website: _____

Username: _____

Password: _____

Password: _____

Password: _____

Notes/hint: _____

* + * + * + * + *

Website: _____

Username: _____

Password: _____

Password: _____

Password: _____

Notes/hint: _____

Website: _____

Username: _____

Password: _____

Password: _____

Password: _____

Notes/hint: _____

* + * ⁺ * + * ⁺ *

Website: _____

Username: _____

Password: _____

Password: _____

Password: _____

Notes/hint: _____

* + * ⁺ * + * ⁺ *

Website: _____

Username: _____

Password: _____

Password: _____

Password: _____

Notes/hint: _____

U
V

Website: _____

Username: _____

Password: _____

Password: _____

Password: _____

Notes/hint: _____

* ⁺ * ⁺ * ⁺ * ⁺ *

Website: _____

Username: _____

Password: _____

Password: _____

Password: _____

Notes/hint: _____

* ⁺ * ⁺ * ⁺ * ⁺ *

Website: _____

Username: _____

Password: _____

Password: _____

Password: _____

Notes/hint: _____

Website: _____

Username: _____

Password: _____

Password: _____

Password: _____

Notes/hint: _____

✳ ✳ ✳ ✳ ✳ ✳ ✳ ✳

Website: _____

Username: _____

Password: _____

Password: _____

Password: _____

Notes/hint: _____

✳ ✳ ✳ ✳ ✳ ✳ ✳ ✳

Website: _____

Username: _____

Password: _____

Password: _____

Password: _____

Notes/hint: _____

Website: _____

Username: _____

Password: _____

Password: _____

Password: _____

Notes/hint: _____

* + * + * + * + *

Website: _____

Username: _____

Password: _____

Password: _____

Password: _____

Notes/hint: _____

* + * + * + * + *

Website: _____

Username: _____

Password: _____

Password: _____

Password: _____

Notes/hint: _____

Website: _____

Username: _____

Password: _____

Password: _____

Password: _____

Notes/hint: _____

* + * ⁺ * + * ⁺ *

Website: _____

Username: _____

Password: _____

Password: _____

Password: _____

Notes/hint: _____

* + * ⁺ * + * ⁺ *

Website: _____

Username: _____

Password: _____

Password: _____

Password: _____

Notes/hint: _____

Website: _____

Username: _____

Password: _____

Password: _____

Password: _____

Notes/hint: _____

* + * + * + * + *

Website: _____

Username: _____

Password: _____

Password: _____

Password: _____

Notes/hint: _____

* + * + * + * + *

Website: _____

Username: _____

Password: _____

Password: _____

Password: _____

Notes/hint: _____

Website: _____

Username: _____

Password: _____

Password: _____

Password: _____

Notes/hint: _____

* ✦ * ✦ * ✦ * ✦ *

Website: _____

Username: _____

Password: _____

Password: _____

Password: _____

Notes/hint: _____

* ✦ * ✦ * ✦ * ✦ *

Website: _____

Username: _____

Password: _____

Password: _____

Password: _____

Notes/hint: _____

Website: _____

Username: _____

Password: _____

Password: _____

Password: _____

Notes/hint: _____

＊ ✦ ＊ ✦ ＊ ✦ ＊ ✦ ＊

Website: _____

Username: _____

Password: _____

Password: _____

Password: _____

Notes/hint: _____

＊ ✦ ＊ ✦ ＊ ✦ ＊ ✦ ＊

Website: _____

Username: _____

Password: _____

Password: _____

Password: _____

Notes/hint: _____

Website: _____

Username: _____

Password: _____

Password: _____

Password: _____

Notes/hint: _____

* + * + * + * + *

Website: _____

Username: _____

Password: _____

Password: _____

Password: _____

Notes/hint: _____

* + * + * + * + *

Website: _____

Username: _____

Password: _____

Password: _____

Password: _____

Notes/hint: _____

Website: _____

Username: _____

Password: _____

Password: _____

Password: _____

Notes/hint: _____

* ✦ * ✦ * ✦ * ✦ *

Website: _____

Username: _____

Password: _____

Password: _____

Password: _____

Notes/hint: _____

* ✦ * ✦ * ✦ * ✦ *

Website: _____

Username: _____

Password: _____

Password: _____

Password: _____

Notes/hint: _____

Website: _____

Username: _____

Password: _____

Password: _____

Password: _____

Notes/hint: _____

* + * + * + * + *

Website: _____

Username: _____

Password: _____

Password: _____

Password: _____

Notes/hint: _____

* + * + * + * + *

Website: _____

Username: _____

Password: _____

Password: _____

Password: _____

Notes/hint: _____

Website: _____

Username: _____

Password: _____

Password: _____

Password: _____

Notes/hint: _____

* + * + * + * + *

Website: _____

Username: _____

Password: _____

Password: _____

Password: _____

Notes/hint: _____

* + * + * + * + *

Website: _____

Username: _____

Password: _____

Password: _____

Password: _____

Notes/hint: _____

Website: _____

Username: _____

Password: _____

Password: _____

Password: _____

Notes/hint: _____

✦ ✦ ✦ ✦ ✦ ✦ ✦ ✦ ✦

Website: _____

Username: _____

Password: _____

Password: _____

Password: _____

Notes/hint: _____

✦ ✦ ✦ ✦ ✦ ✦ ✦ ✦ ✦

Website: _____

Username: _____

Password: _____

Password: _____

Password: _____

Notes/hint: _____

W
X

Website: _____

Username: _____

Password: _____

Password: _____

Password: _____

Notes/hint: _____

✳ ✦ ✳ ✦ ✳ ✦ ✳ ✦ ✳

Website: _____

Username: _____

Password: _____

Password: _____

Password: _____

Notes/hint: _____

✳ ✦ ✳ ✦ ✳ ✦ ✳ ✦ ✳

Website: _____

Username: _____

Password: _____

Password: _____

Password: _____

Notes/hint: _____

Website: _____

Username: _____

Password: _____

Password: _____

Password: _____

Notes/hint: _____

* + * + * + * + *

Website: _____

Username: _____

Password: _____

Password: _____

Password: _____

Notes/hint: _____

* + * + * + * + *

Website: _____

Username: _____

Password: _____

Password: _____

Password: _____

Notes/hint: _____

Website: _____

Username: _____

Password: _____

Password: _____

Password: _____

Notes/hint: _____

* ✦ * ✦ * ✦ * ✦ *

Website: _____

Username: _____

Password: _____

Password: _____

Password: _____

Notes/hint: _____

* ✦ * ✦ * ✦ * ✦ *

Website: _____

Username: _____

Password: _____

Password: _____

Password: _____

Notes/hint: _____

Website: _____

Username: _____

Password: _____

Password: _____

Password: _____

Notes/hint: _____

＊ ✦ ＊ ✦ ＊ ✦ ＊ ✦ ＊

Website: _____

Username: _____

Password: _____

Password: _____

Password: _____

Notes/hint: _____

＊ ✦ ＊ ✦ ＊ ✦ ＊ ✦ ＊

Website: _____

Username: _____

Password: _____

Password: _____

Password: _____

Notes/hint: _____

Website: _____

Username: _____

Password: _____

Password: _____

Password: _____

Notes/hint: _____

Website: _____

Username: _____

Password: _____

Password: _____

Password: _____

Notes/hint: _____

Website: _____

Username: _____

Password: _____

Password: _____

Password: _____

Notes/hint: _____

Website: _____
Username: _____
Password: _____
Password: _____
Password: _____
Notes/hint: _____

* + * + * + * + *

Website: _____
Username: _____
Password: _____
Password: _____
Password: _____
Notes/hint: _____

* + * + * + * + *

Website: _____
Username: _____
Password: _____
Password: _____
Password: _____
Notes/hint: _____

Website: _____

Username: _____

Password: _____

Password: _____

Password: _____

Notes/hint: _____

✦ ✦ ✦ ✦ ✦ ✦ ✦ ✦ ✦

Website: _____

Username: _____

Password: _____

Password: _____

Password: _____

Notes/hint: _____

✦ ✦ ✦ ✦ ✦ ✦ ✦ ✦ ✦

Website: _____

Username: _____

Password: _____

Password: _____

Password: _____

Notes/hint: _____

Website: _____

Username: _____

Password: _____

Password: _____

Password: _____

Notes/hint: _____

＊ ✦ ＊ ✦ ＊ ✦ ＊ ✦ ＊

Website: _____

Username: _____

Password: _____

Password: _____

Password: _____

Notes/hint: _____

＊ ✦ ＊ ✦ ＊ ✦ ＊ ✦ ＊

Website: _____

Username: _____

Password: _____

Password: _____

Password: _____

Notes/hint: _____

Website: _____

Username: _____

Password: _____

Password: _____

Password: _____

Notes/hint: _____

* + * + * + * + *

Website: _____

Username: _____

Password: _____

Password: _____

Password: _____

Notes/hint: _____

* + * + * + * + *

Website: _____

Username: _____

Password: _____

Password: _____

Password: _____

Notes/hint: _____

Website: _____

Username: _____

Password: _____

Password: _____

Password: _____

Notes/hint: _____

* \+ * * \+ * * \+ * \+ *

Website: _____

Username: _____

Password: _____

Password: _____

Password: _____

Notes/hint: _____

* \+ * * \+ * * \+ * \+ *

Website: _____

Username: _____

Password: _____

Password: _____

Password: _____

Notes/hint: _____

Website: _____

Username: _____

Password: _____

Password: _____

Password: _____

Notes/hint: _____

* + * + * + * + *

Website: _____

Username: _____

Password: _____

Password: _____

Password: _____

Notes/hint: _____

* + * + * + * + *

Website: _____

Username: _____

Password: _____

Password: _____

Password: _____

Notes/hint: _____

Website: _____

Username: _____

Password: _____

Password: _____

Password: _____

Notes/hint: _____

* + * + * + * + *

Website: _____

Username: _____

Password: _____

Password: _____

Password: _____

Notes/hint: _____

* + * + * + * + *

Website: _____

Username: _____

Password: _____

Password: _____

Password: _____

Notes/hint: _____

Y
Z

Website: _____

Username: _____

Password: _____

Password: _____

Password: _____

Notes/hint: _____

* + * + * + * + *

Website: _____

Username: _____

Password: _____

Password: _____

Password: _____

Notes/hint: _____

* + * + * + * + *

Website: _____

Username: _____

Password: _____

Password: _____

Password: _____

Notes/hint: _____

Website: _____

Username: _____

Password: _____

Password: _____

Password: _____

Notes/hint: _____

* + * + * + * + *

Website: _____

Username: _____

Password: _____

Password: _____

Password: _____

Notes/hint: _____

* + * + * + * + *

Website: _____

Username: _____

Password: _____

Password: _____

Password: _____

Notes/hint: _____

Website:

Username:

Password:

Password:

Password:

Notes/hint:

✳ ✦ ✳ ✦ ✳ ✦ ✳ ✦ ✳

Website:

Username:

Password:

Password:

Password:

Notes/hint:

✳ ✦ ✳ ✦ ✳ ✦ ✳ ✦ ✳

Website:

Username:

Password:

Password:

Password:

Notes/hint:

Website: _____

Username: _____

Password: _____

Password: _____

Password: _____

Notes/hint: _____

* + * + * + * + *

Website: _____

Username: _____

Password: _____

Password: _____

Password: _____

Notes/hint: _____

* + * + * + * + *

Website: _____

Username: _____

Password: _____

Password: _____

Password: _____

Notes/hint: _____

Website: _____

Username: _____

Password: _____

Password: _____

Password: _____

Notes/hint: _____

* + * + * + * + *

Website: _____

Username: _____

Password: _____

Password: _____

Password: _____

Notes/hint: _____

* + * + * + * + *

Website: _____

Username: _____

Password: _____

Password: _____

Password: _____

Notes/hint: _____

Website: _____

Username: _____

Password: _____

Password: _____

Password: _____

Notes/hint: _____

✳ ✦ ✳ ✧ ✳ ✦ ✳ ✧ ✳

Website: _____

Username: _____

Password: _____

Password: _____

Password: _____

Notes/hint: _____

✳ ✦ ✳ ✧ ✳ ✦ ✳ ✧ ✳

Website: _____

Username: _____

Password: _____

Password: _____

Password: _____

Notes/hint: _____

Website: _____

Username: _____

Password: _____

Password: _____

Password: _____

Notes/hint: _____

* \+ * \+ * \+ * \+ *

Website: _____

Username: _____

Password: _____

Password: _____

Password: _____

Notes/hint: _____

* \+ * \+ * \+ * \+ *

Website: _____

Username: _____

Password: _____

Password: _____

Password: _____

Notes/hint: _____

Website: _____

Username: _____

Password: _____

Password: _____

Password: _____

Notes/hint: _____

* + * + * + * + * *

Website: _____

Username: _____

Password: _____

Password: _____

Password: _____

Notes/hint: _____

* + * + * + * + * *

Website: _____

Username: _____

Password: _____

Password: _____

Password: _____

Notes/hint: _____

Website: _____

Username: _____

Password: _____

Password: _____

Password: _____

Notes/hint: _____

✳ ✦ ✳ ✦ ✳ ✦ ✳ ✦ ✳

Website: _____

Username: _____

Password: _____

Password: _____

Password: _____

Notes/hint: _____

✳ ✦ ✳ ✦ ✳ ✦ ✳ ✦ ✳

Website: _____

Username: _____

Password: _____

Password: _____

Password: _____

Notes/hint: _____

Website: _____

Username: _____

Password: _____

Password: _____

Password: _____

Notes/hint: _____

* ✦ * ✦ * ✦ * ✦ *

Website: _____

Username: _____

Password: _____

Password: _____

Password: _____

Notes/hint: _____

* ✦ * ✦ * ✦ * ✦ *

Website: _____

Username: _____

Password: _____

Password: _____

Password: _____

Notes/hint: _____

Website: _____

Username: _____

Password: _____

Password: _____

Password: _____

Notes/hint: _____

* + * + * + * + *

Website: _____

Username: _____

Password: _____

Password: _____

Password: _____

Notes/hint: _____

* + * + * + * + *

Website: _____

Username: _____

Password: _____

Password: _____

Password: _____

Notes/hint: _____

Website: _____

Username: _____

Password: _____

Password: _____

Password: _____

Notes/hint: _____

* \+ * \+ * \+ * \+ *

Website: _____

Username: _____

Password: _____

Password: _____

Password: _____

Notes/hint: _____

* \+ * \+ * \+ * \+ *

Website: _____

Username: _____

Password: _____

Password: _____

Password: _____

Notes/hint: _____

Notes

Notes

Notes

Notes

Notes

Notes

Notes

Notes

Notes

Notes

Harry Potter

INSIGHTS

www.insighteditions.com

MANUFACTURED IN CHINA
10 9 8 7 6 5 4 3 2 1